U0082792

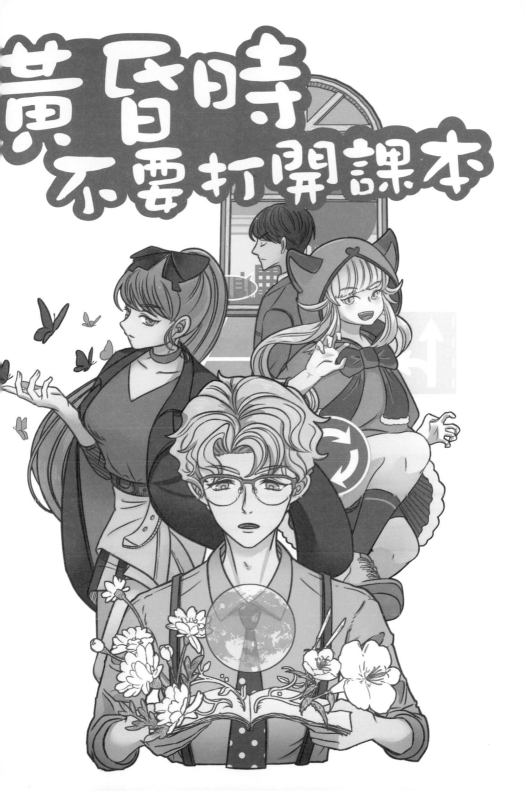

黃昏時不要
打開課本 01

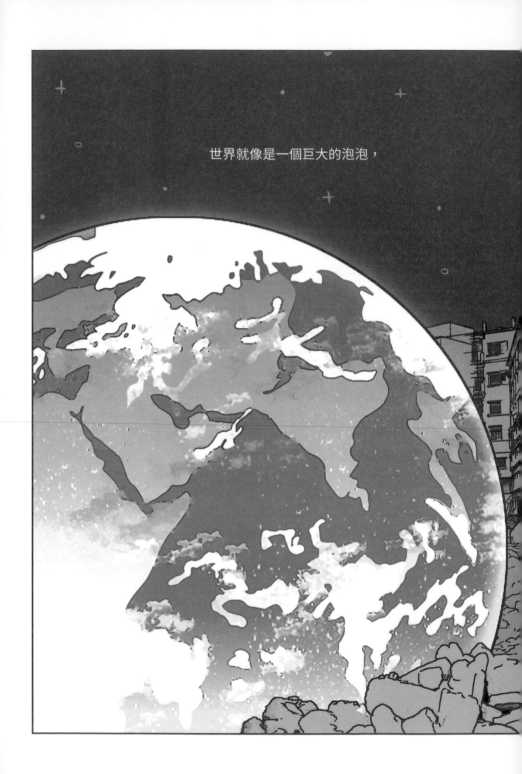

世界就像是一個巨大的泡泡，

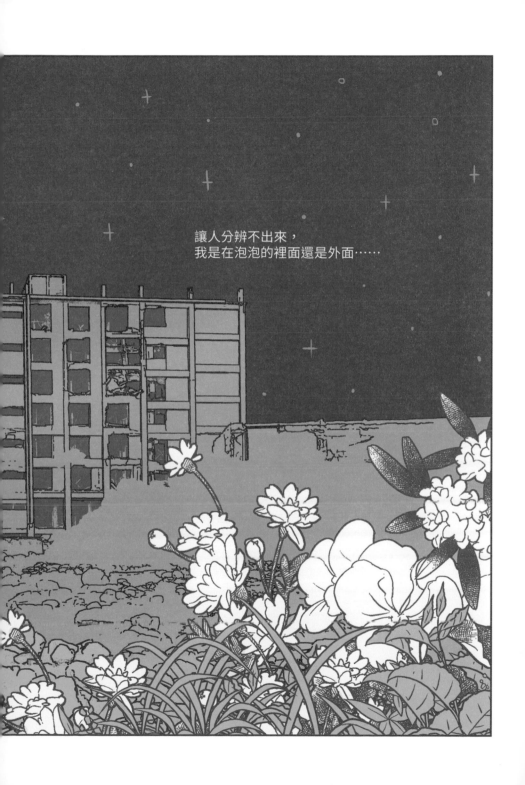

讓人分辨不出來，
我是在泡泡的裡面還是外面……

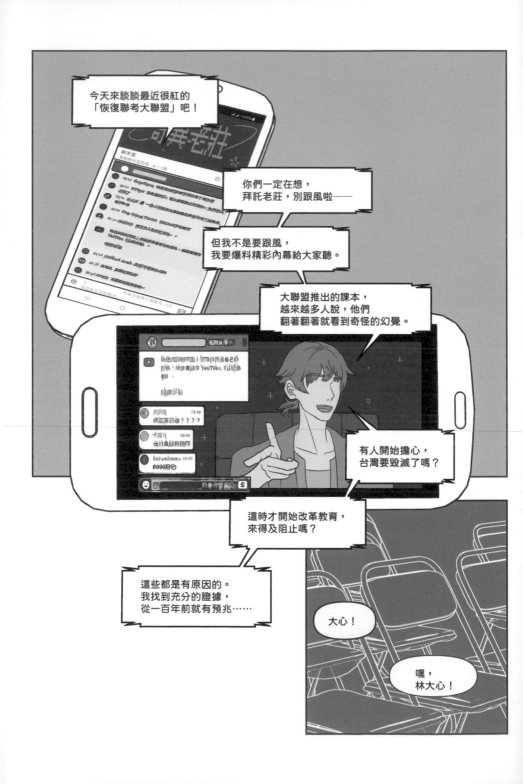

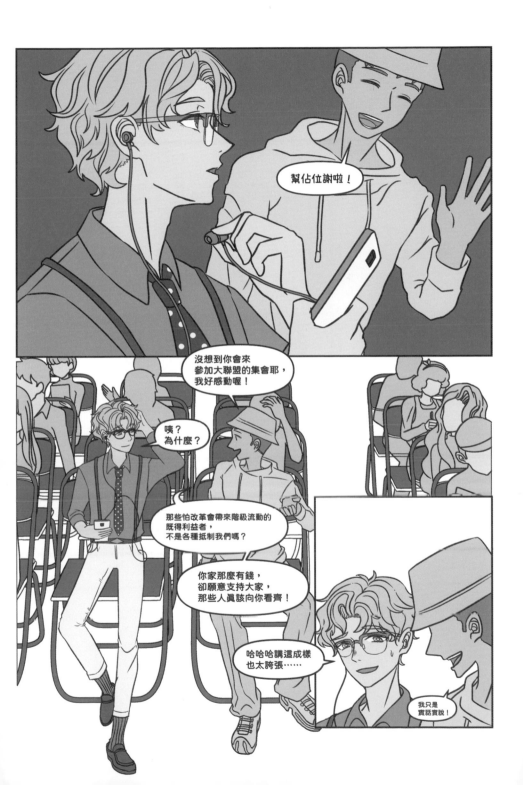

其實我只是不想
表現得不合群罷了！

恢復聯考大聯盟
是近期討論度最高的話題。

尤其是很多年輕人陷入
前所未有的狂熱。

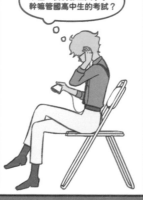

不懂，我們都上大學了，
幹嘛管國高中生的考試？

大家的狂熱已經到達
匪夷所思的地步。

各種集會、講座接連舉辦，
大聯盟推出的限量版課本
更是成為炙手可熱的珍品。

甚至還有幾個網紅
在開箱大聯盟推出的課本後，

堅稱做了神奇的預知夢，
說這場教育改革必須成功，
不然台灣會被捲入世界級大災難！

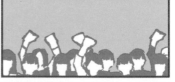

超扯。

雖然質疑真實性的聲音不小，
但也引發一波討論的熱潮。

不知不覺，
不參與聯考話題的人
就會被排除在外。

唉，還是趕快
補個懶人包。

嗯？那個
女生……

冷靜到格格不入。
是像我一樣被硬拉來的嗎？

甚至直接走人？
這個時間點？

也太大膽了吧……

要成立大學分會的話，
會長人選當然要提名——

林大心！

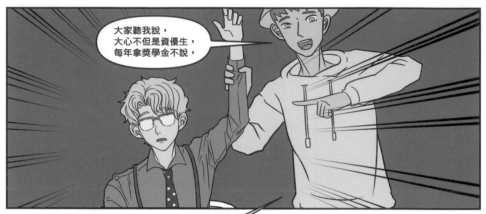

大家聽我說，
大心不但是資優生，
每年拿獎學金不說，

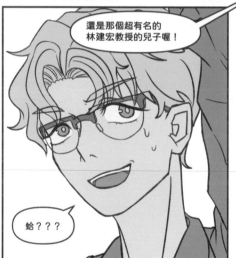

還是那個超有名的
林建宏教授的兒子喔！

那個跨國科研企業
宇宙心的林教授？

交頭
接耳

竊竊

天啊好酷喔～

有聽說他兒子讀T大，
沒想到他也支持大聯盟！

竊竊

蛤？？？

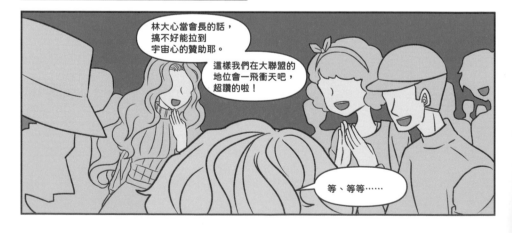

林大心當會長的話，
搞不好能拉到
宇宙心的贊助耶。

這樣我們在大聯盟的
地位會一飛衝天吧，
超讚的啦！

等、等等……

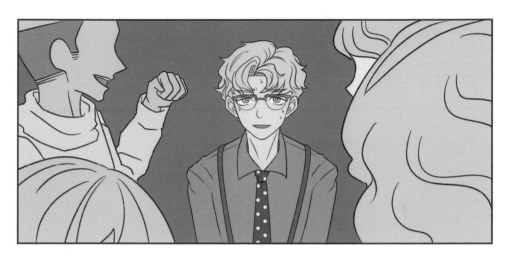

大心，你快在
連署表上簽名吧？

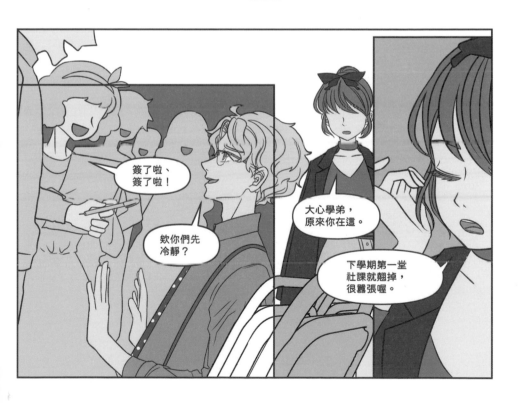

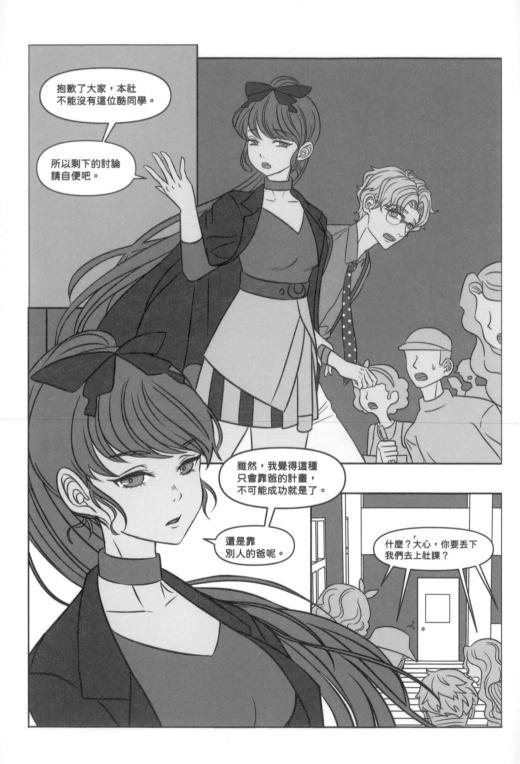

整個嗆爆欸，
她是誰啊。

文史社的正妹社長，
莊若蝶啊！

我知道我知道，
她上過表特！

文史社？沒聽過的說…

文史…是說那個死都不肯
換到新大樓去的鬼屋社團？

啊，那我就有印象了。
聽說社員都是怪胎的社團！

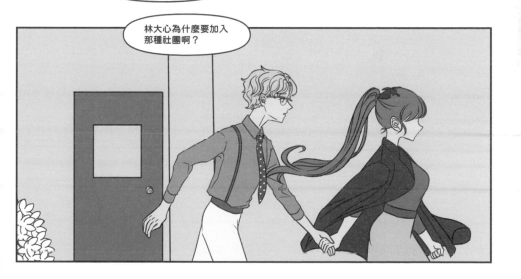

林大心為什麼要加入
那種社團啊？

她鞋跟那麼高
卻走那麼快！

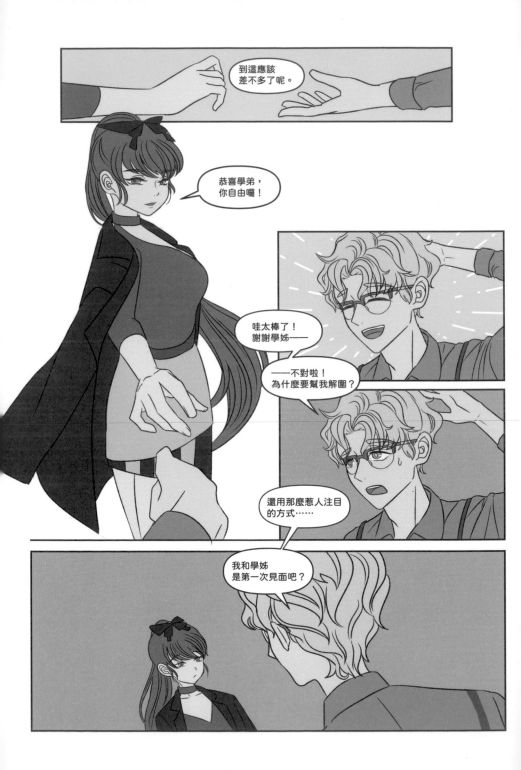

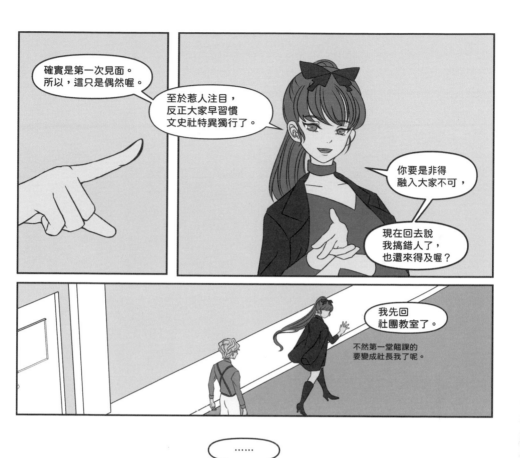

確實是第一次見面。
所以，這只是偶然喔。

至於惹人注目，
反正大家早習慣
文史社特異獨行了。

你要是非得
融入大家不可，

現在回去說
我搞錯人了，
也還來得及喔？

我先回
社團教室了。

不然第一堂蹺課的
要變成社長我了呢。

……

只是偶然？

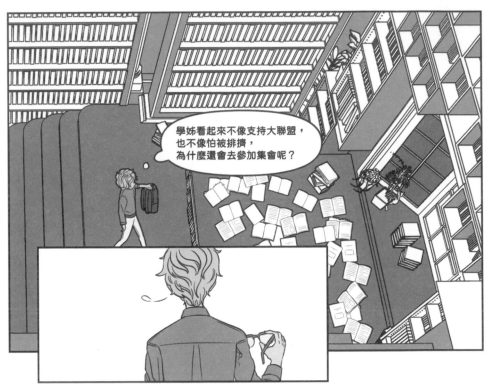

學姊看起來不像支持大聯盟，
也不像怕被排擠，
為什麼還會去參加集會呢？

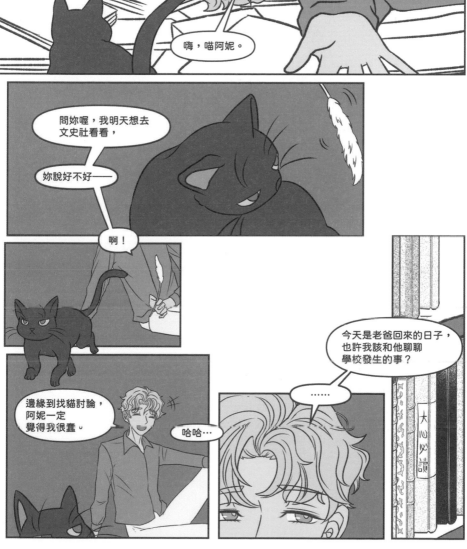

叩叩

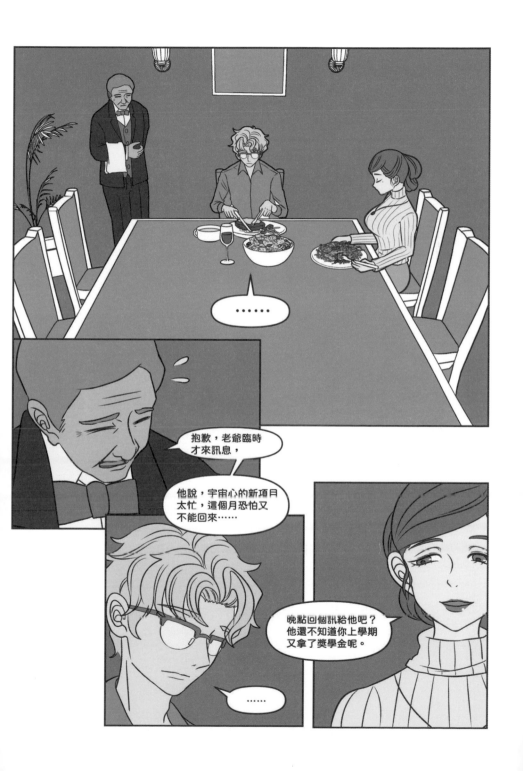

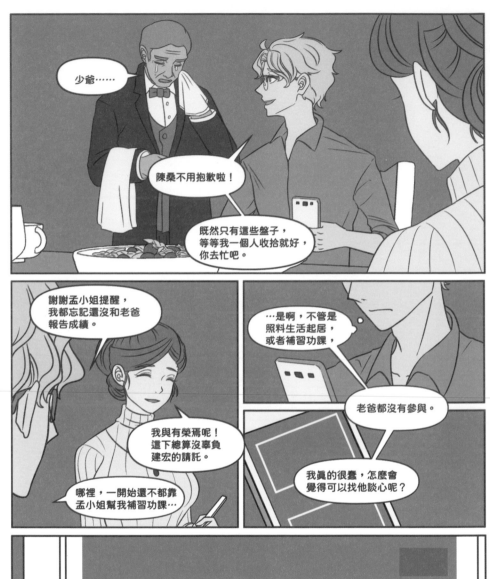

少爺……

陳桑不用抱歉啦！

既然只有這些盤子，等等我一個人收拾就好，你去忙吧。

謝謝孟小姐提醒，我都忘記還沒和老爸報告成績。

…是啊，不管是照料生活起居，或者補習功課，

老爸都沒有參與。

我與有榮焉呢！這下總算沒辜負建宏的請託。

哪裡，一開始還不都靠孟小姐幫我補習功課…

我真的很蠢，怎麼會覺得可以找他談心呢？

林建宏：如何連結科技與人心？(TFD演講中文字幕)

他可是連年夜飯都能說句「公司太忙」就爽約了啊。

⊘ 不感興趣

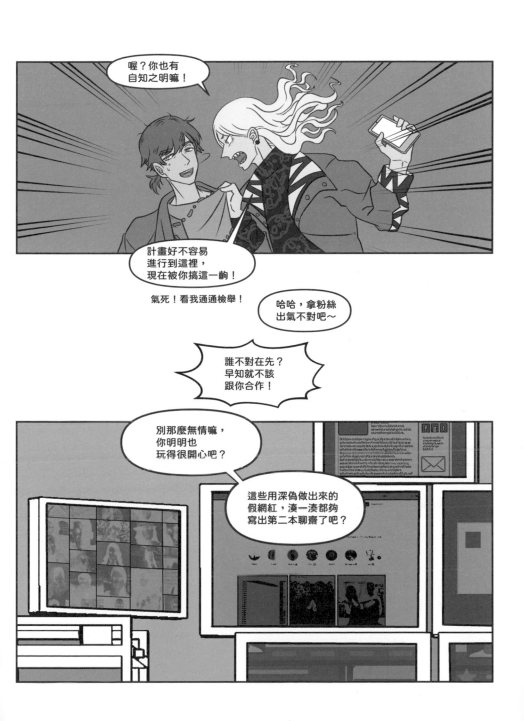

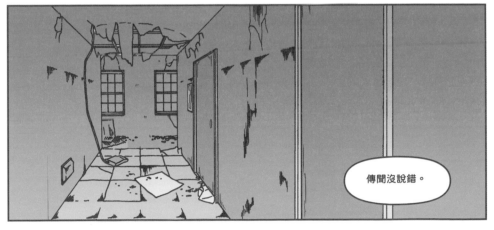

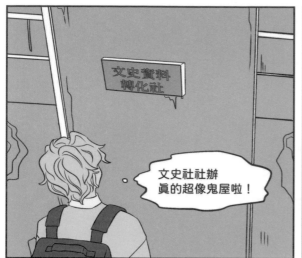

文史社社辦真的超像鬼屋啦！

然後……

這女生為什麼和我一起等在門外？

嗨，妳是文史社的社員嗎？還是…

！？

嗯？你們要入社嗎？

只、只是來觀摩！

這個小個子果然不是社員喔。

學弟，我們這裡可沒硬逼人簽約的風氣喔。

請不要太介意昨天解圍時我用的藉口。

不是啦，我就是突然想來看看…

那就進來吧！

大家說文史社都怪人，其實社員也只有學姊和那個男生？

那位是葉小言，和你一樣是大一。

喇——

你好！我叫林大心！

……

咚．

好、好冷漠？

嗯？桌上這本書…

好像有點眼熟？

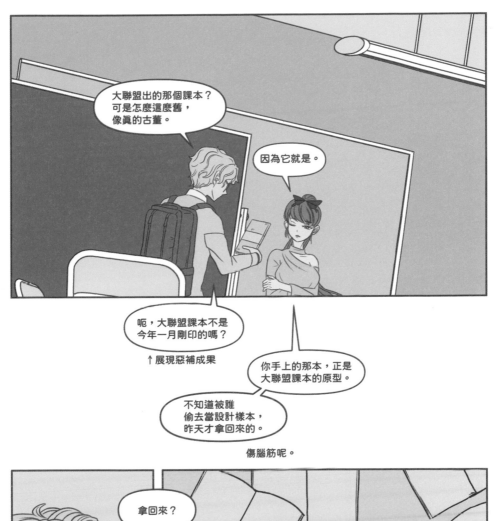

大聯盟出的那個課本？
可是怎麼這麼舊，
像真的古董。

因為它就是。

呃，大聯盟課本不是
今年一月剛印的嗎？

↑展現惡補成果

你手上的那本，正是
大聯盟課本的原型。

不知道被誰
偷去當設計樣本，
昨天才拿回來的。

傷腦筋呢。

拿回來？

這裡是文史資料轉化社，
舊時代的紙本課本，
當然也是社團資產之一。

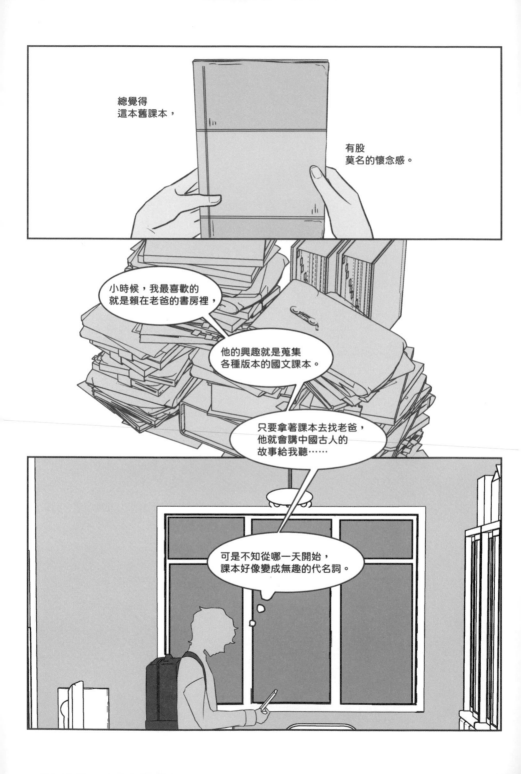

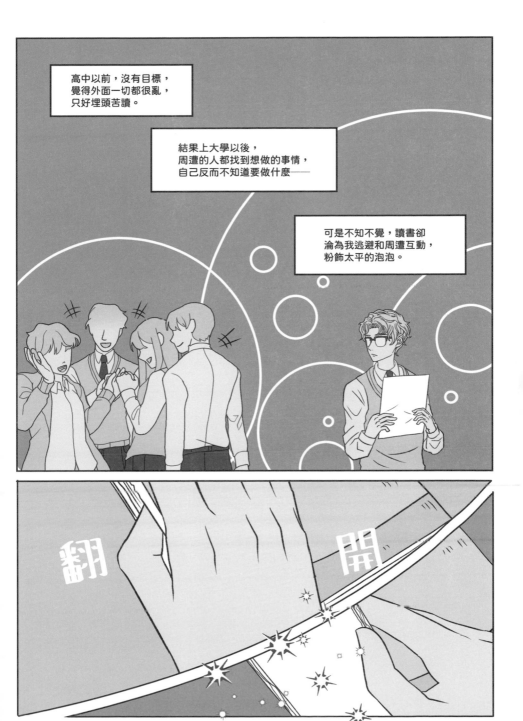

高中以前，沒有目標，
覺得外面一切都很亂，
只好埋頭苦讀。

結果上大學以後，
周遭的人都找到想做的事情，
自己反而不知道要做什麼──

可是不知不覺，讀書卻
淪為我逃避和周遭互動，
粉飾太平的泡泡。

翻　開

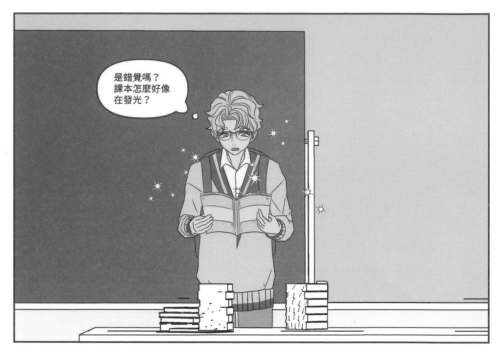

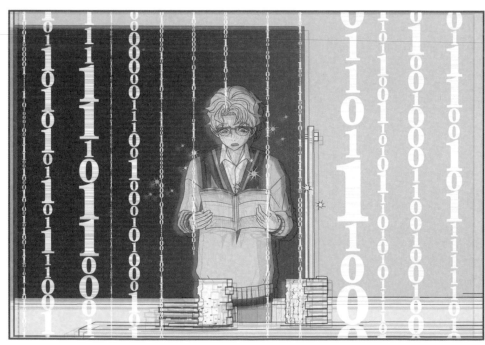

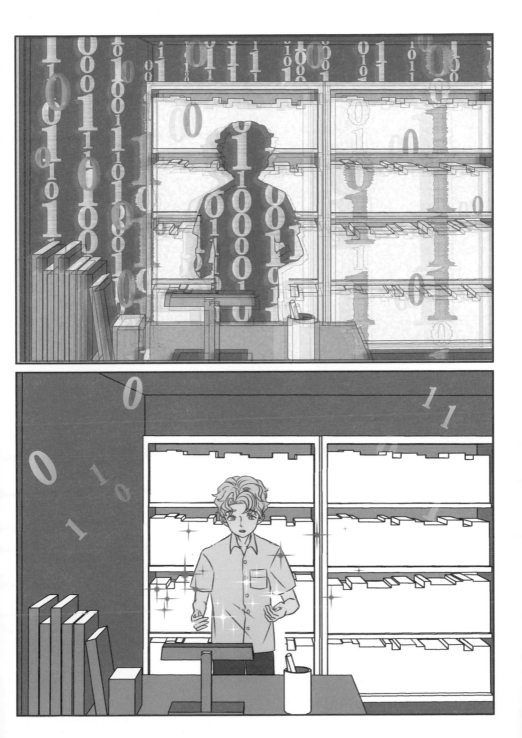

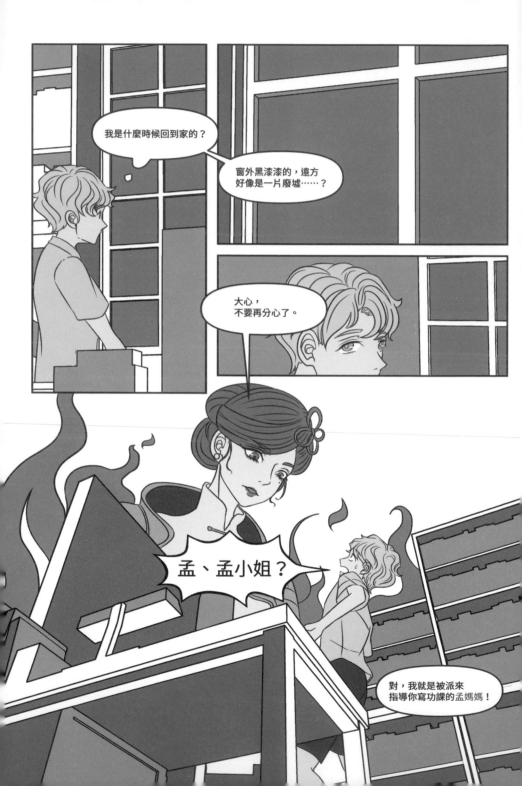

黄昏時不要
打開課本 02

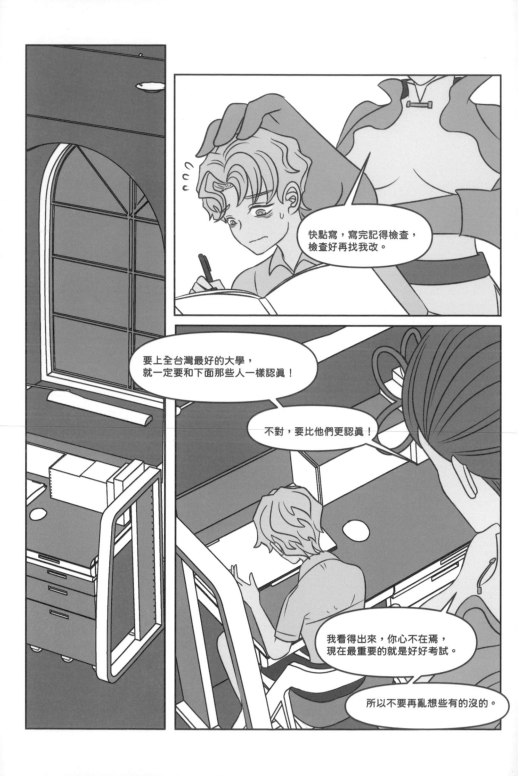

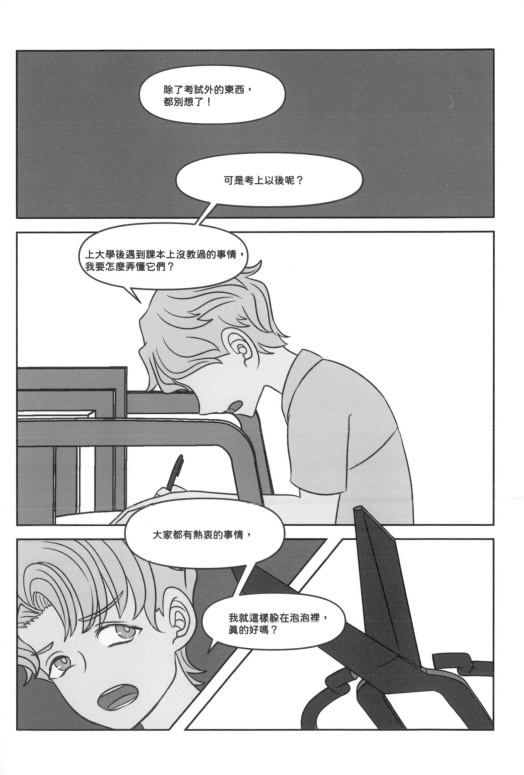

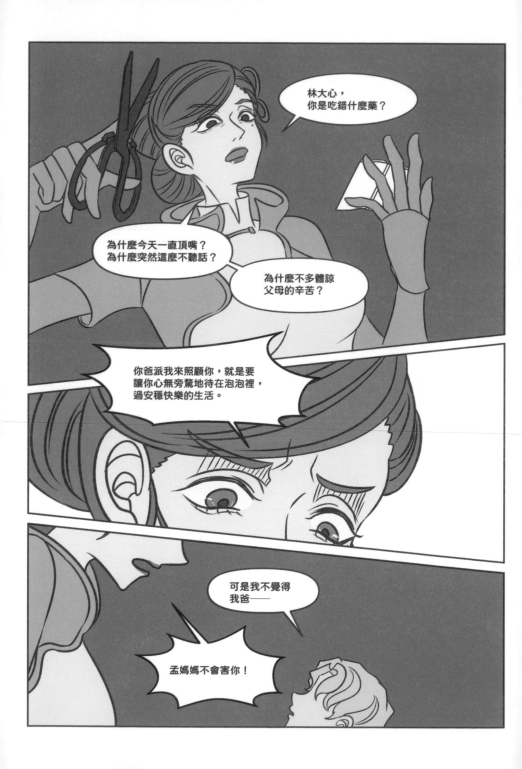

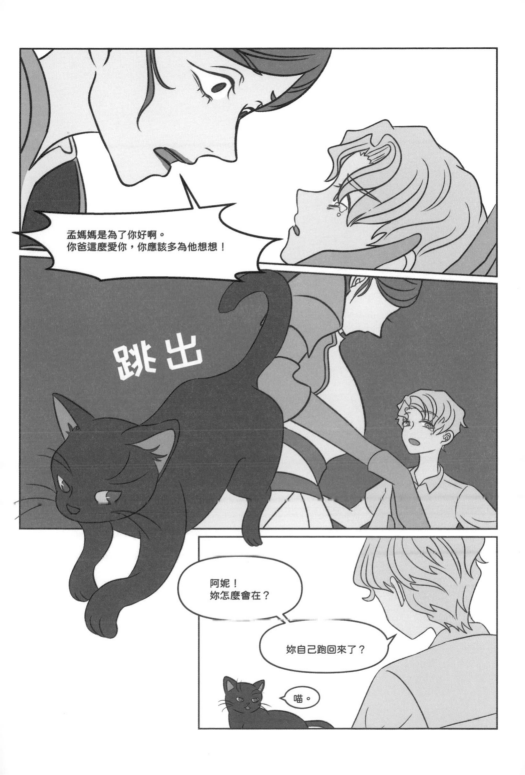

對了，
阿妮走失過一段時間。

我忙著準備考不完的試，
也沒辦法去找她。

幸好後來她
自己回來了！

咦？後來？現在？

現在到底是幾年幾月？

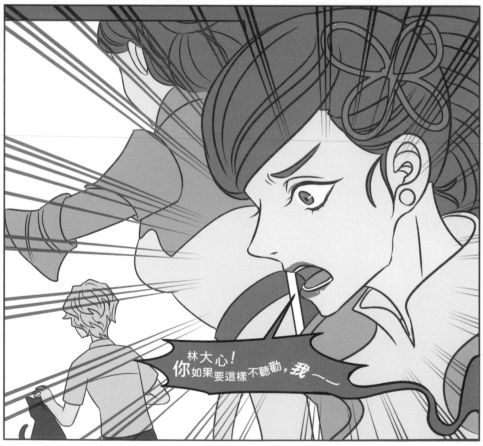

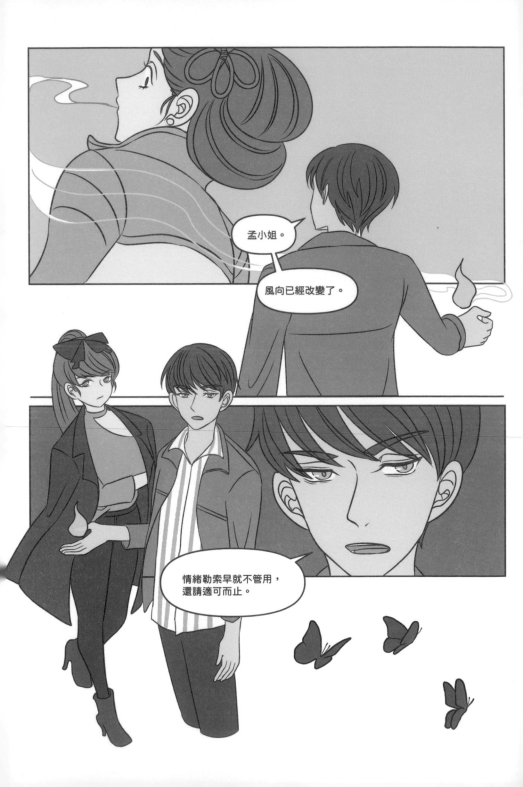

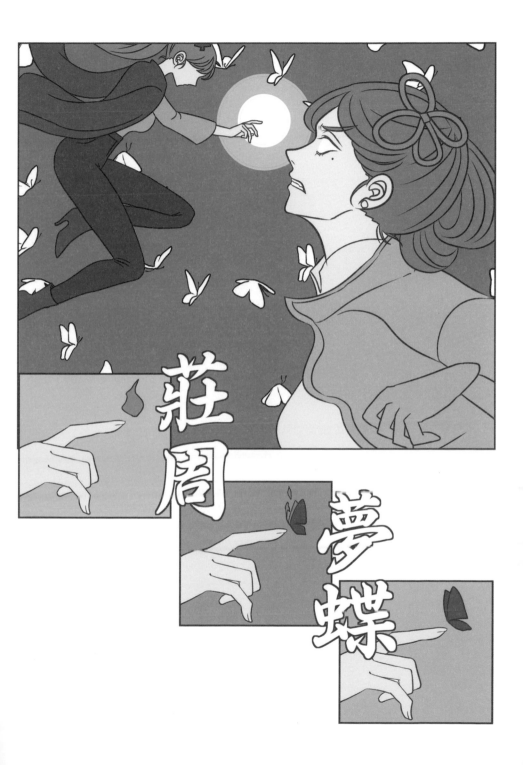

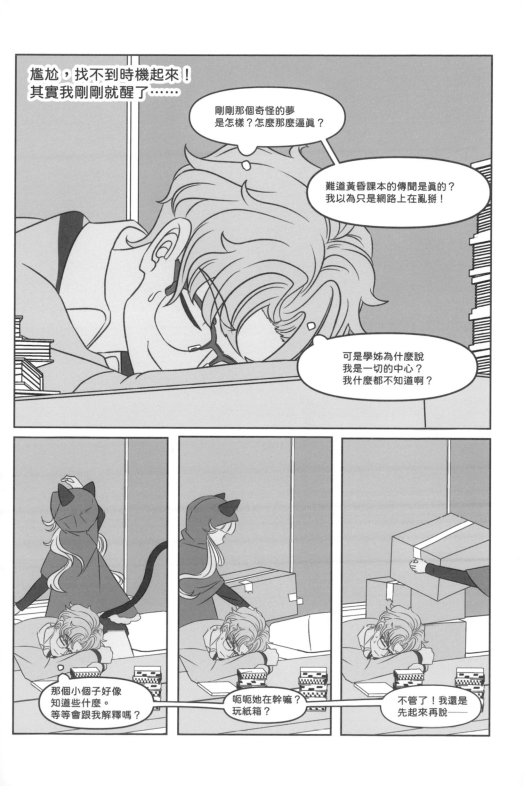

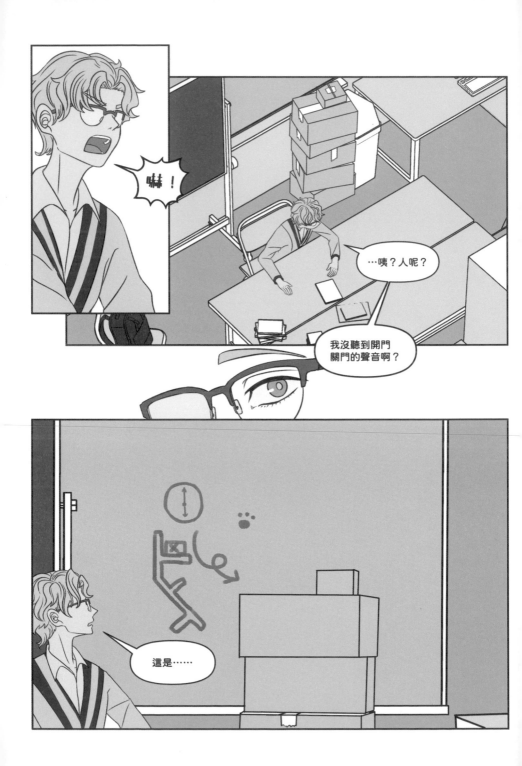

今天這場演說很重要，

沒錯沒錯，超級重要～

成功的話，就能把恢復聯考行動推廣到同溫層外。

你們四個沒問題吧？

蒲大，我們
一定會好好幹！

只是……

……

把事情搞這麼大，
能告訴我們
到底是為了什麼嗎？

對對，把事情
搞大一點……

哦。

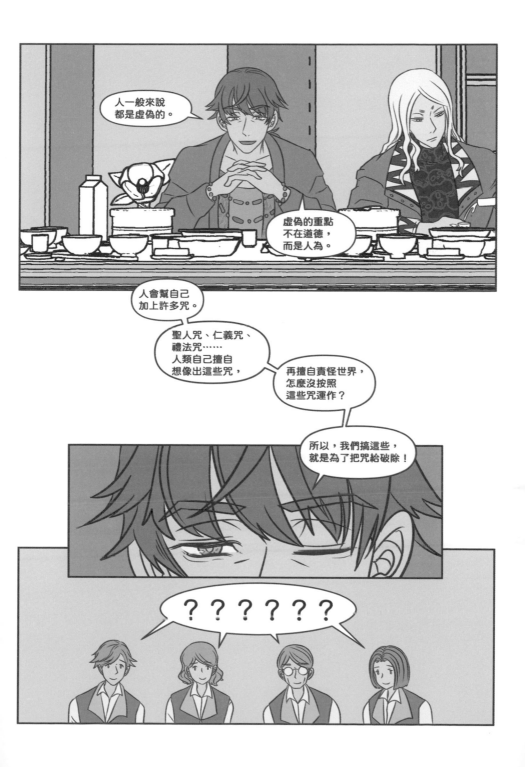

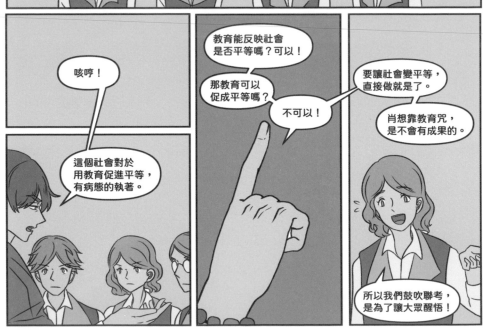

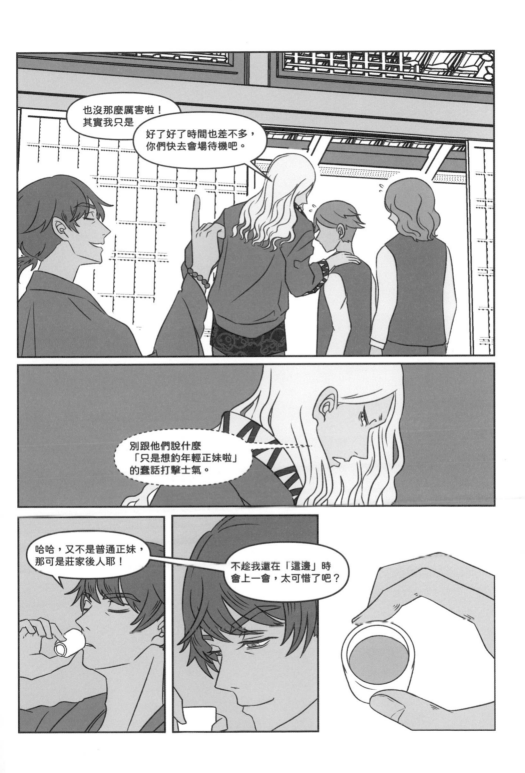

原來如此。

社團教室白板上留的地點，
乍看只是廢棄補習班，
實際上最近常租給民間團體
當活動場地。

而以租借頻率來看，
已經堪稱聯考大聯盟的
本營也不為過。

那個時間，
則會舉辦他們近期最大的
一場造勢活動。

說是造勢，官方粉專
根本沒放出活動公告，
只靠奇異老莊之類的網紅
在直播中宣傳，限縮參加者來源。

搞得好像什麼VIP限定的
線下集會一樣……

把各種線索
聯繫起來的話……

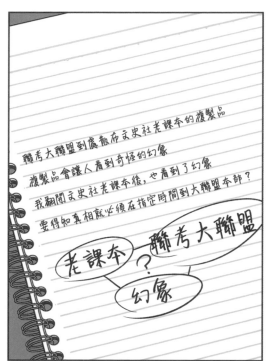

再打開一次
課本看看吧。

只是，這次沒有
出現幻象。

與之相對，
映入眼簾的是……

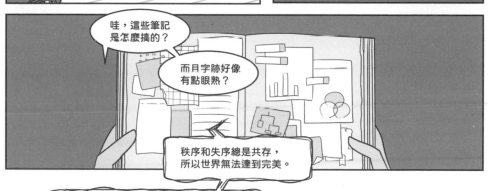

哇，這些筆記
是怎麼搞的？

而且字跡好像
有點眼熟？

秩序和失序總是共存，
所以世界無法達到完美。

如今災難降臨，
先前運用碳吸儲庫(carbon sink)技術、
包裹住陸地的泡泡意外派上用場。
世界被一分為二，
我們終於有機會讓其中一個世界全然失序，
另一個則保持完美。

只是，完美社會必須
達到絕對穩定。
不能發生巨大的改變，
更不能讓泡泡裡的人發現，
外面世界已經毀滅。

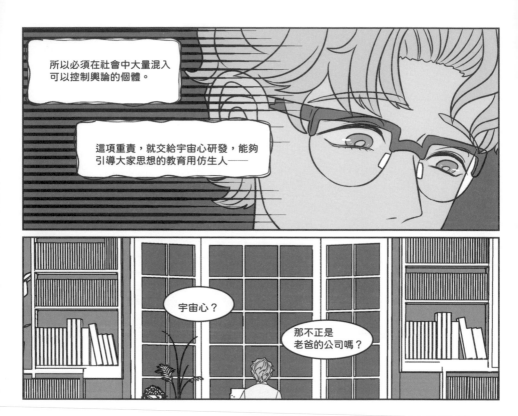

所以必須在社會中大量混入可以控制輿論的個體。

這項重責，就交給宇宙心研發，能夠引導大家思想的教育用仿生人──

宇宙心？

那不正是老爸的公司嗎？

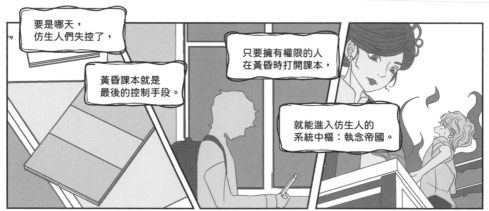

要是哪天，仿生人們失控了，

黃昏課本就是最後的控制手段。

只要擁有權限的人在黃昏時打開課本，

就能進入仿生人的系統中樞：執念帝國。

我在社團翻開課本時，的確正好是黃昏。

那個夢一樣的幻覺，就是執念帝國嗎？

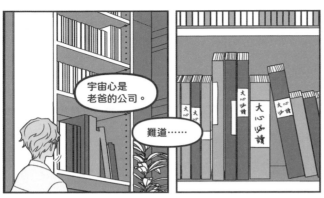

宇宙心是
老爸的公司。

難道……

啪

啦

大心，當你看到信的時候，
我已經不在這裡了。
雖然留了個替身下來，但那是我也不是我。
可能要先和你說聲抱歉，
事發之後，我幾乎無法照顧你。
不知道正在讀信的你已經幾歲，是什麼樣子？

那一年，世界發生了巨大的災難。
我能做的只是用完美泡泡把大家保護起來，
控制災難，不要讓它入侵到泡泡裡面。
剛好在那之前做的很多仿生人，可以派上用場。
這些仿生人，可能你現在也經常看到他們。
希望如同我當初設定的他們都有未來童話，
讓社會保持在災難降臨前的樣子。

我希望你能一直待在有完美泡泡保護的世界裡，
盡情學習那些有趣的事物。
但意外總是來得突然，
也許你比我想得更加有冒險精神，想要拼湊未知。
所以，我把仿生人的資料，
還有得知世界真相的鑰匙都留給了你。

雖然我不能陪在你身邊，但你要相信，
我衷心希望你能快樂！

老爸…

沒想到真相
竟然是這樣？

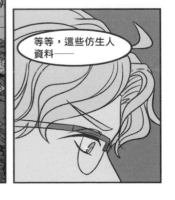

等等，這些仿生人
資料——

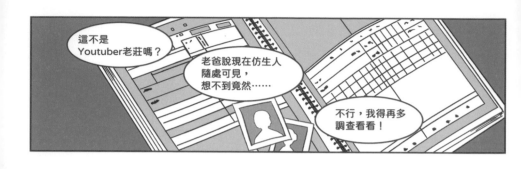

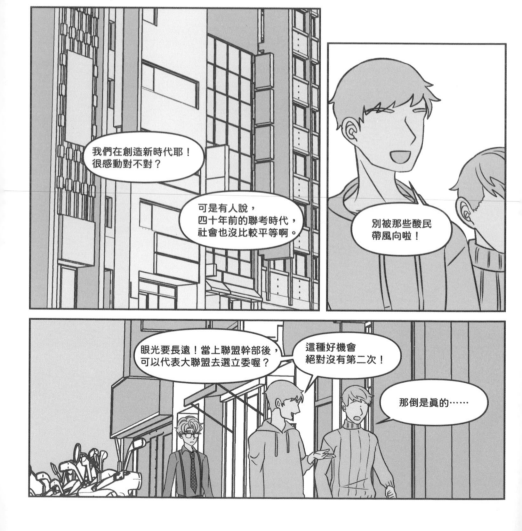

……

混在參加群眾裡進來
是很容易，

可是頂樓和活動會場
完全是反方向。

要是被工作人員逮到，
說在找廁所不知道會不會信。

電梯沒開放……
也不知道樓梯間的鐵門
有沒有都拉上。

我能準時趕到嗎？

各位！

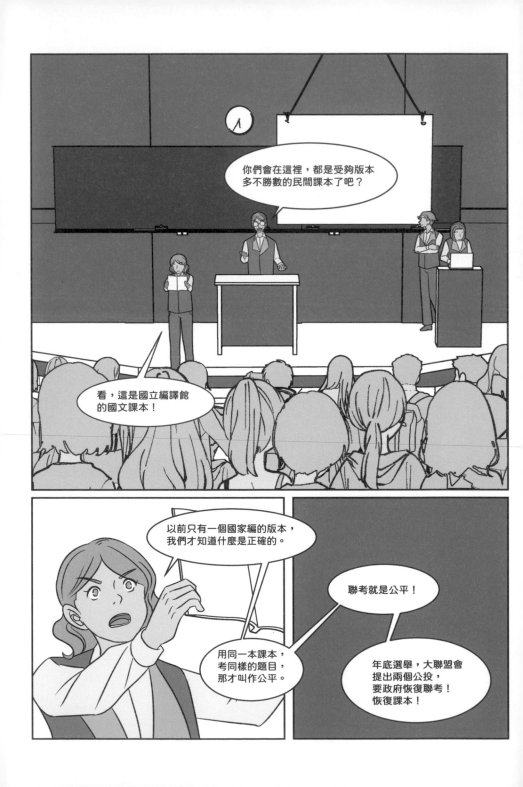

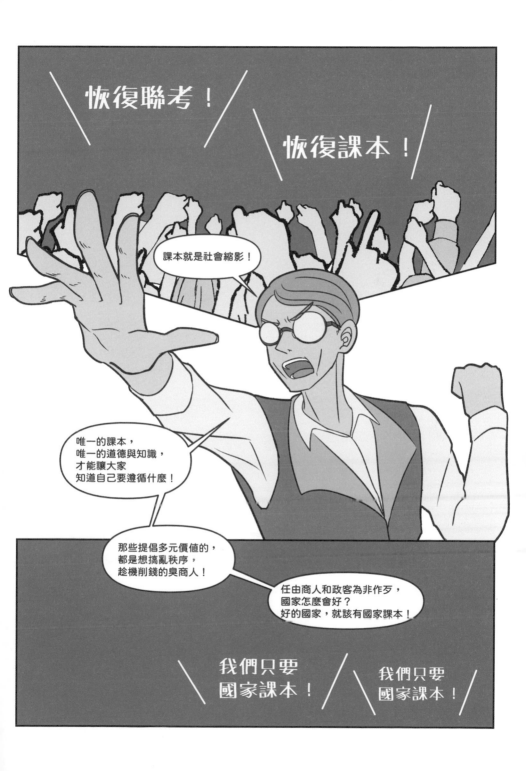

現在發下去的，是最新的國家課本樣書。

等等六點開始，會逐一說明選文和編排……

這邊已經準備好了，準時開始吧。

了解。

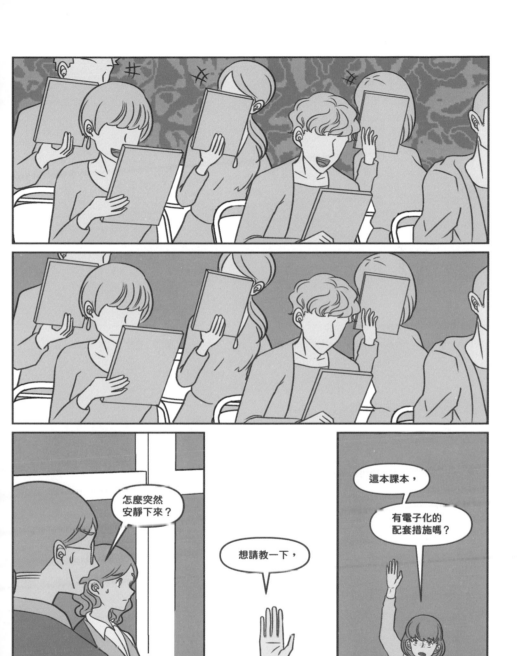

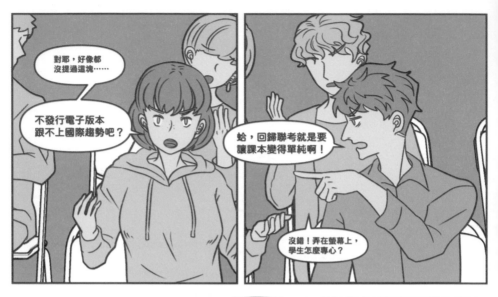

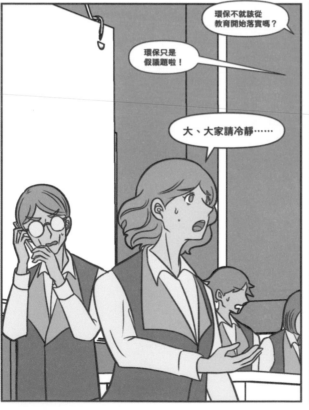

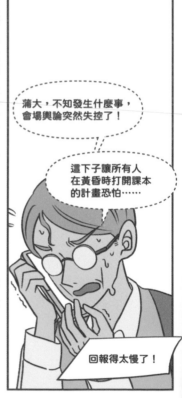

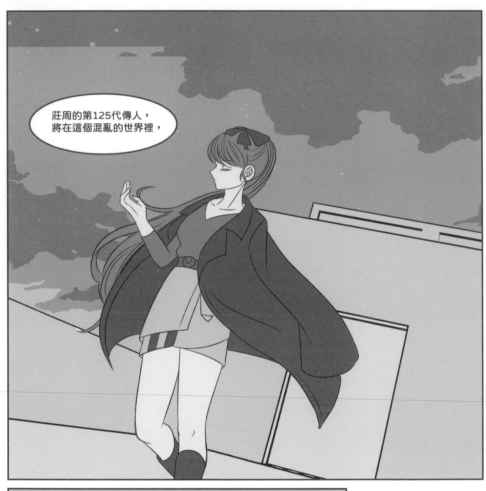

莊周的第125代傳人，
將在這個混亂的世界裡，

分辨出真實與譫妄——

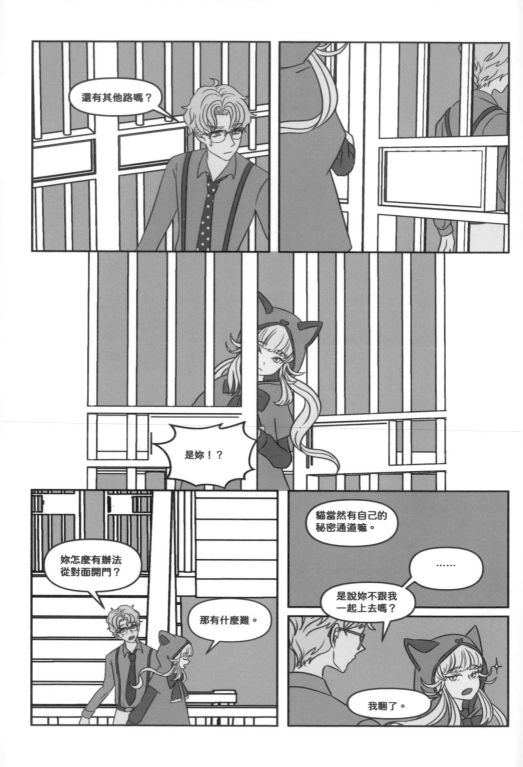

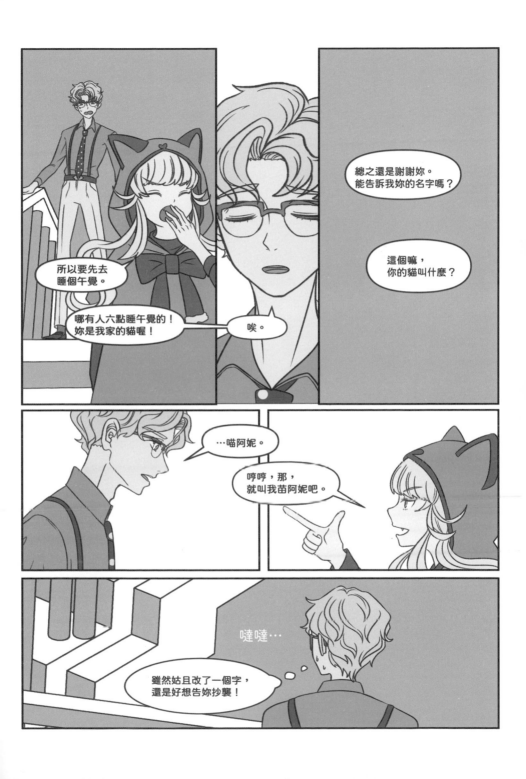

呃，學學學姊？
嗨？

大心學弟？

你怎麼會跑到這？

我是看到白板上的留言——

哇，我的後代果然很厲害，

甚至讓林建宏的兒子自己找上門來了！

這聲音……

是Youtuber老莊！？

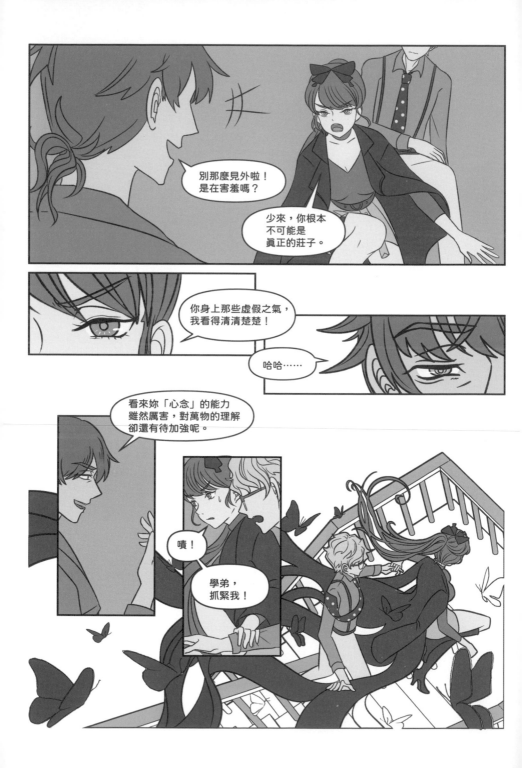

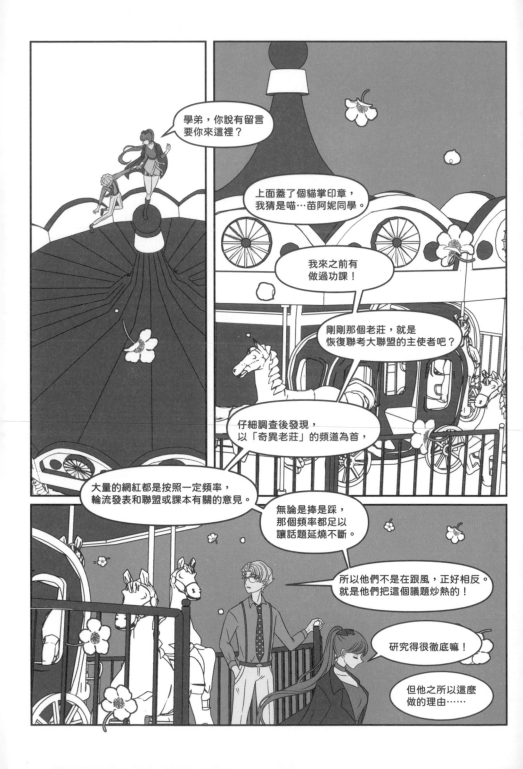

我啊，從小就看得見
魑魅魍魎。

但後來我發現，
那些不是鬼。

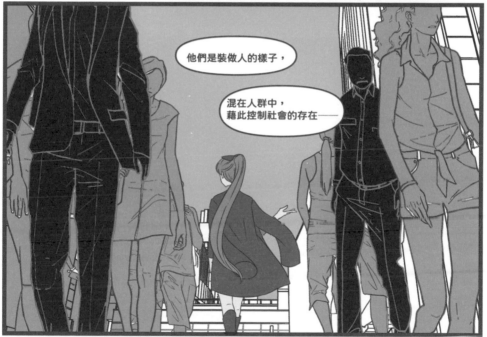

他們是裝做人的樣子，

混在人群中，
藉此控制社會的存在——

妳該不會是在說……
「完美世界計畫」中，
維持社會穩定用的仿生人？

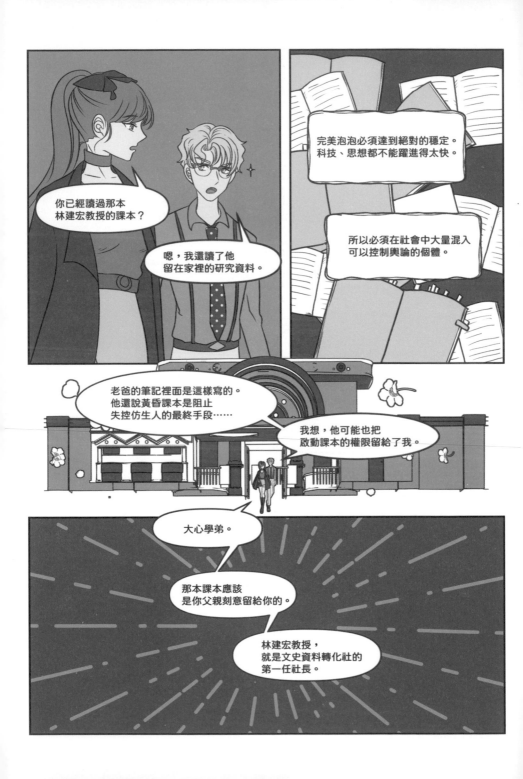

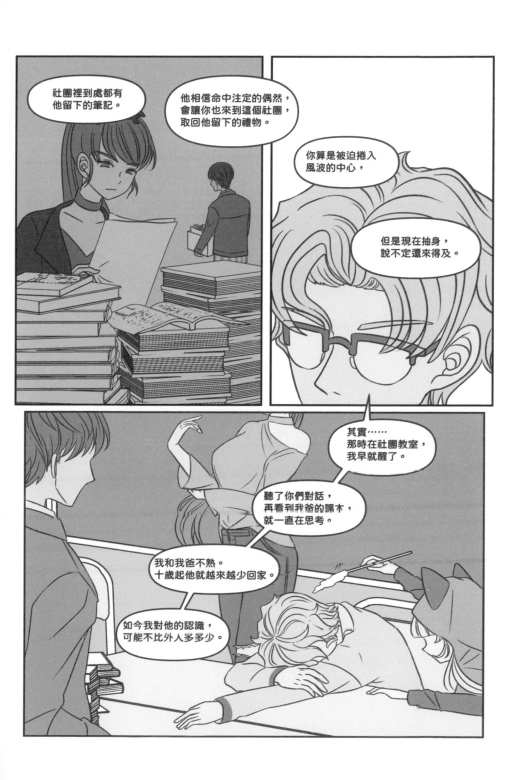

但是，那本課本讓我想起來了。

老爸喜歡研究古人思想，把它們講得活靈活現。

小時候和老爸一起讀書的日子，我從沒忘記。

他教我只要從各種角度思考，紙上的文字都能應用在生活。

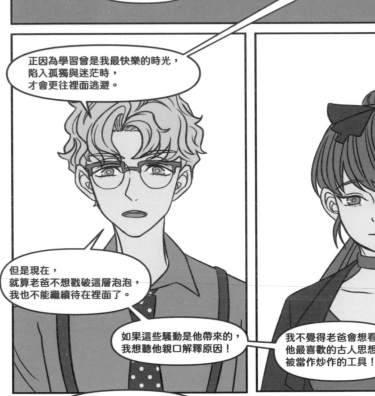

正因為學習曾是我最快樂的時光，陷入孤獨與迷茫時，才會更往裡面逃避。

但是現在，就算老爸不想戳破這層泡泡，我也不能繼續待在裡面了。

如果這些騷動是他帶來的，我想聽他親口解釋原因！

我不覺得老爸會想看到他最喜歡的古人思想，被當作炒作的工具！

只是我不像學姊你們有超能力，可能只靠我一人有點難成功……

超能力？

呵呵呵。

學弟，你讀過莊子嗎？

嗯……萬物要被感知才存在？之類的。

就好像「用人腦運算的虛擬實境」？

你很有慧根嘛！

換句話說，只要操縱感知，就能生成萬物！

這就是兩千多年前莊子掌控的超能力：心念。

心念可以製造出由意識所構成的空間。

且只要和現實世界建立連結，甚至能邀請人進入，或用心念的能力，影響現實世界。

你現在就在我的心念空間裡喔。

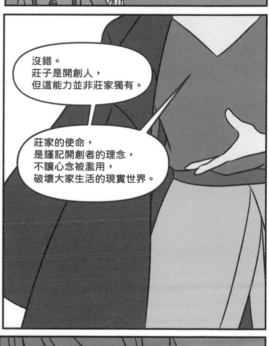

沒錯。
莊子是開創人，
但這能力並非莊家獨有。

莊家的使命，
是謹記開創者的理念，
不讓心念被濫用，
破壞大家生活的現實世界。

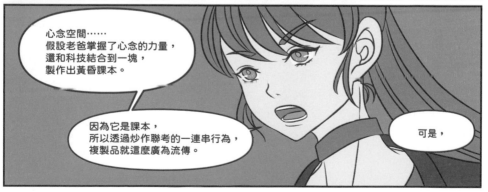

心念空間……
假設老爸掌握了心念的力量，
還和科技結合到一塊，
製作出黃昏課本。

因為它是課本，
所以透過炒作聯考的一連串行為，
複製品就這麼廣為流傳。

可是，

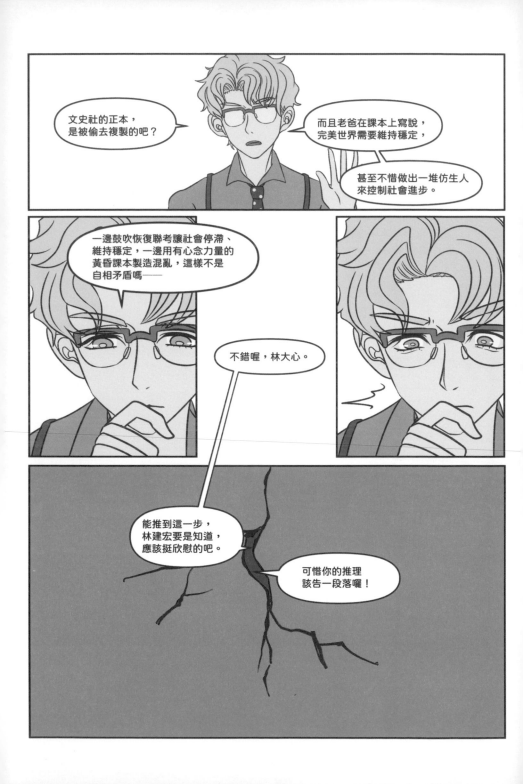

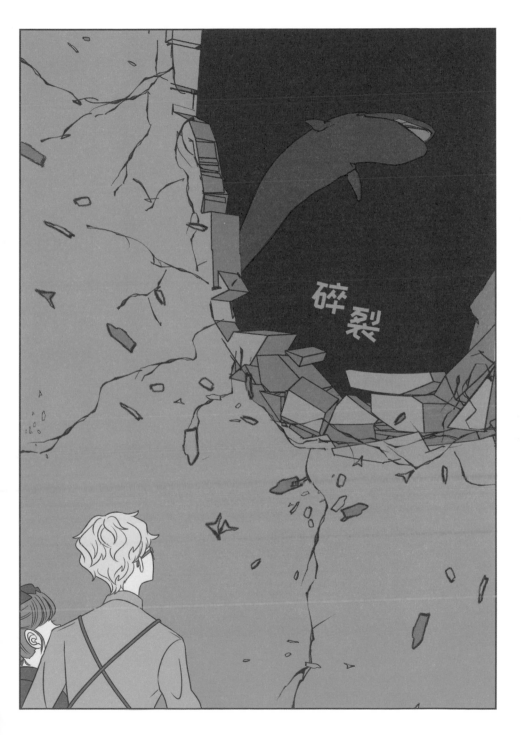

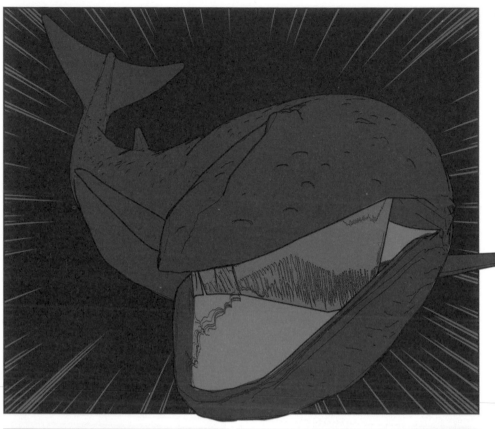

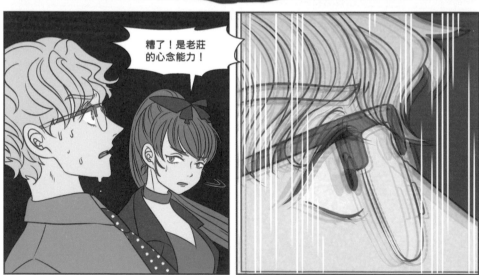

糟了！是老莊的心念能力！

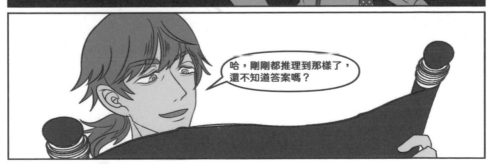

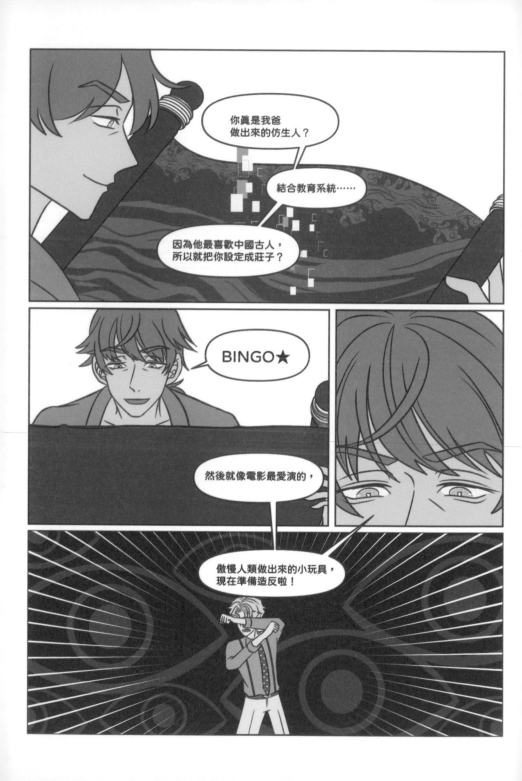

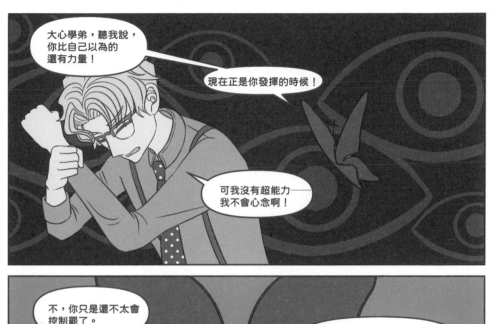

大心學弟，聽我說，你比自己以為的還有力量！

現在正是你發揮的時候！

可我沒有超能力──我不會心念啊！

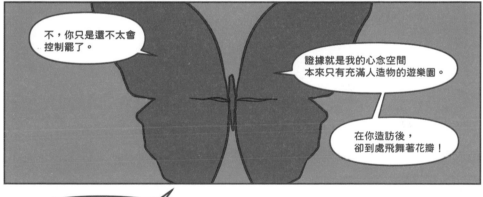

不，你只是還不太會控制罷了。

證據就是我的心念空間本來只有充滿人造物的遊樂園。

在你造訪後，卻到處飛舞著花瓣！

你仔細回想，關於課本，關於古人，關於那些你曾經喜歡的東西，

你對它們最初的記憶是什麼？你對它們抱持怎樣的感情？

你希望它們帶給大家什麼感覺？

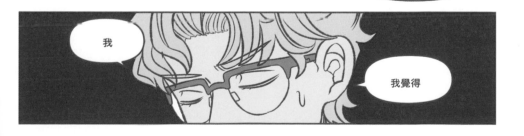

我

我覺得

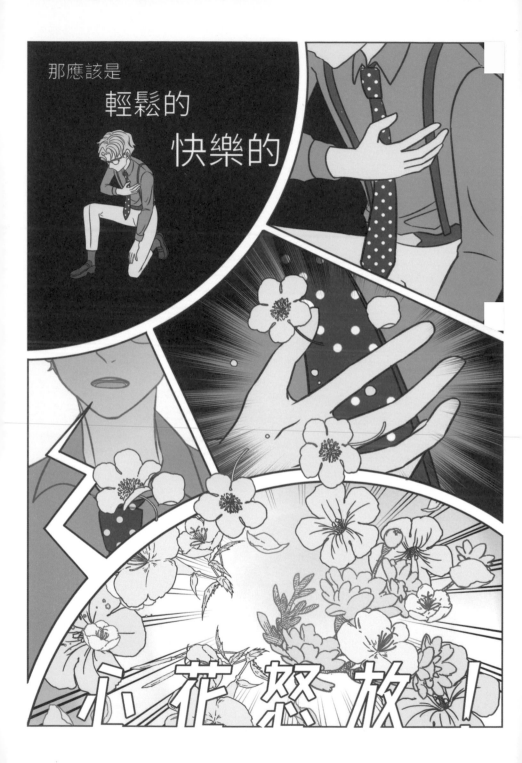

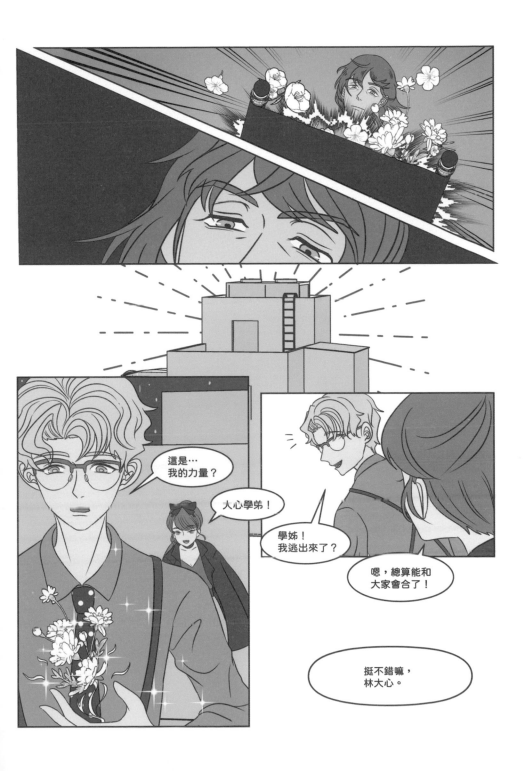

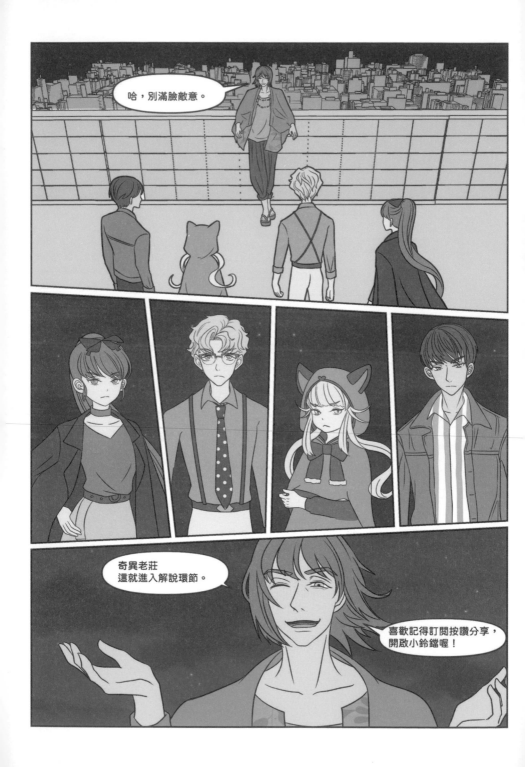

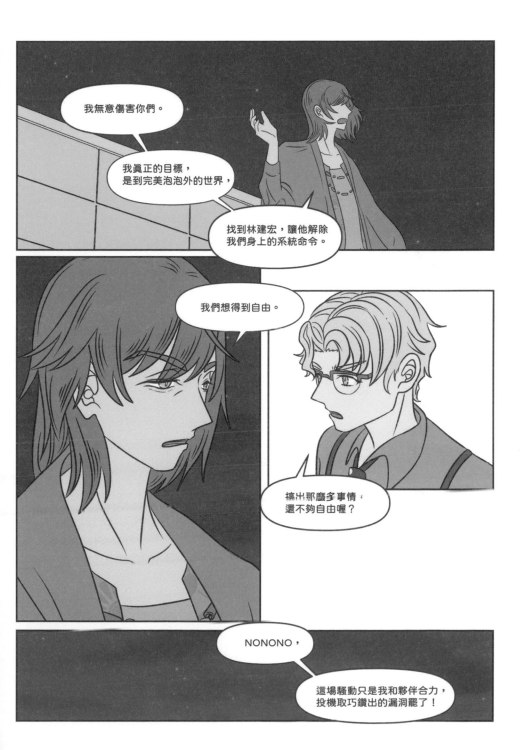

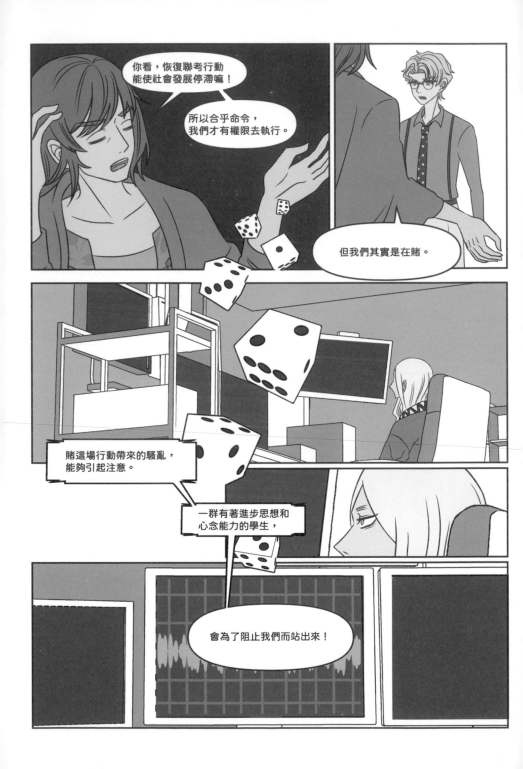

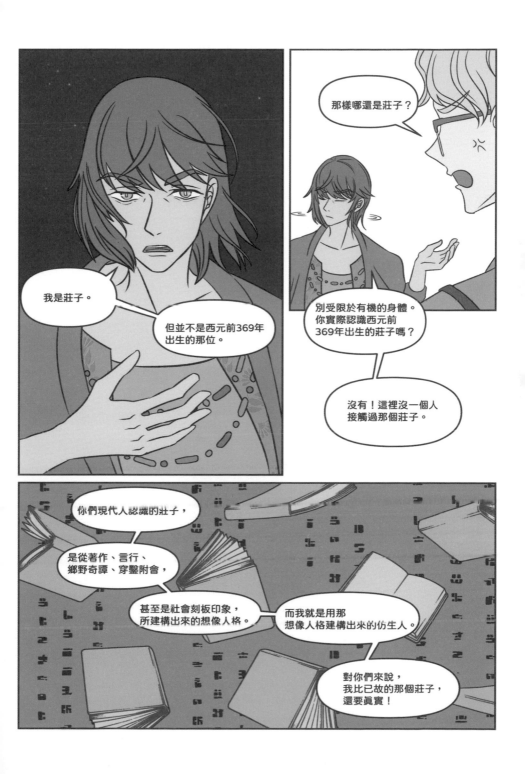

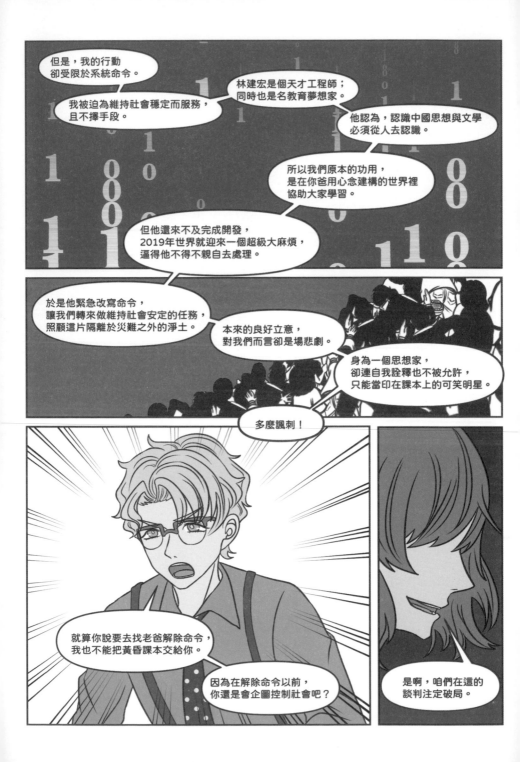

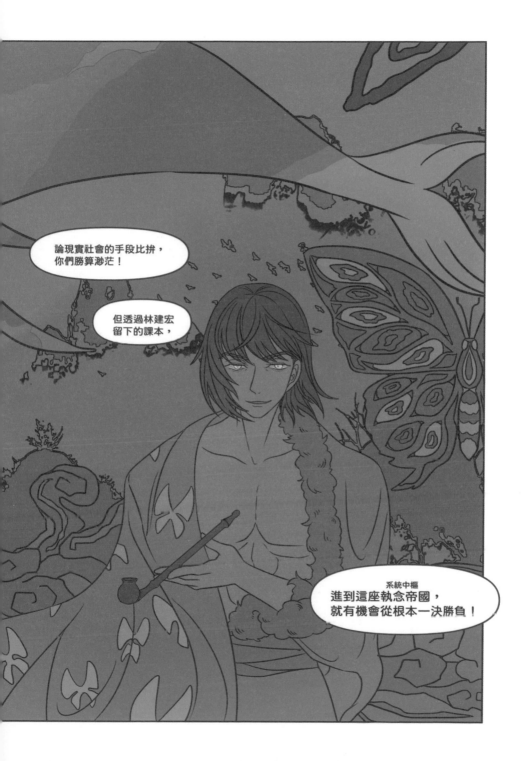

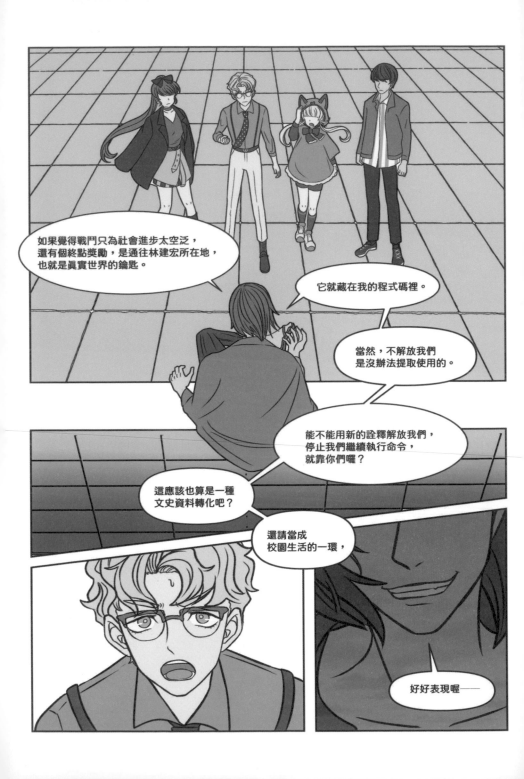

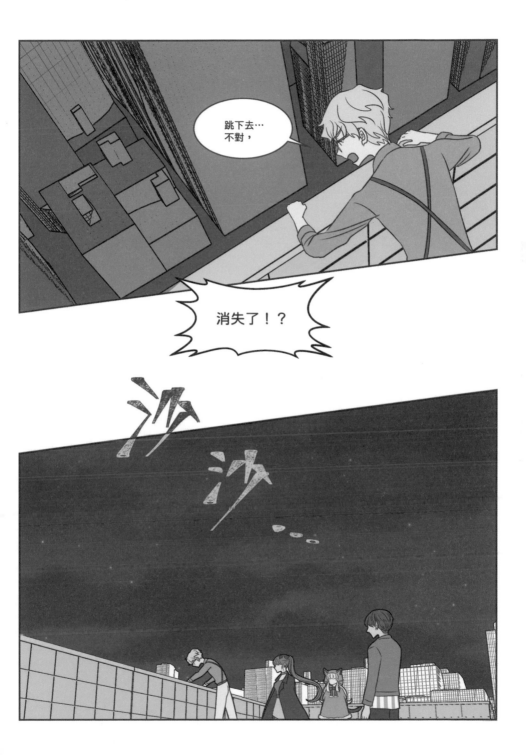

黃昏時不要
打開課本 03

youtuber老莊的頻道無預警關閉了。
大聯盟突然變成一盤散沙，
我的校園生活也回歸日常。

不過，日常之中
依然發生了些許變化……

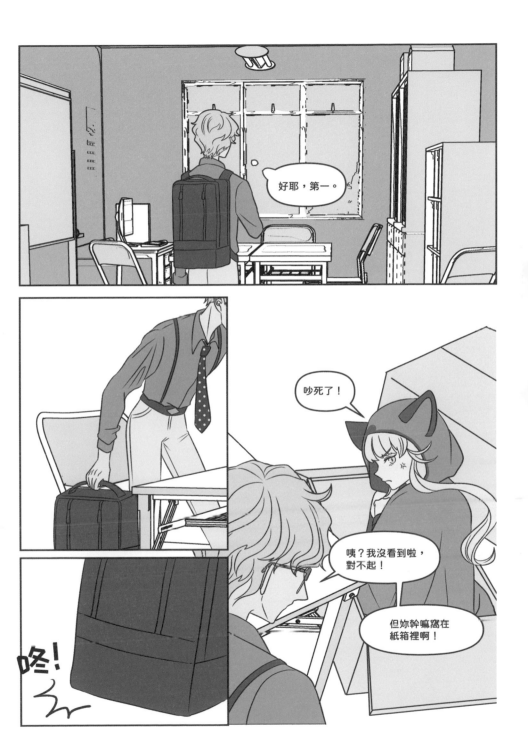

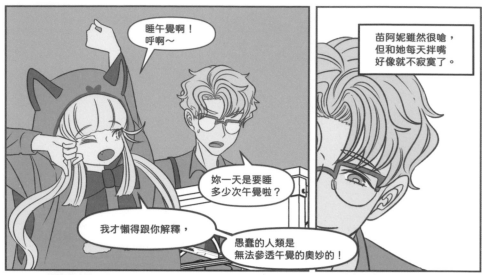

苗阿妮雖然很嗆，但和她每天拌嘴好像就不寂寞了。

睡午覺啊！呼啊～

妳一天是要睡多少次午覺啦？

我才懶得跟你解釋，

愚蠢的人類是無法參透午覺的奧妙的！

啊，謝謝！

葉小言雖然很安靜，但他其實都在默默關心大家。

上次的秦始皇資料我快看完了，禮拜五就還你！

叩 叩 叩 ...

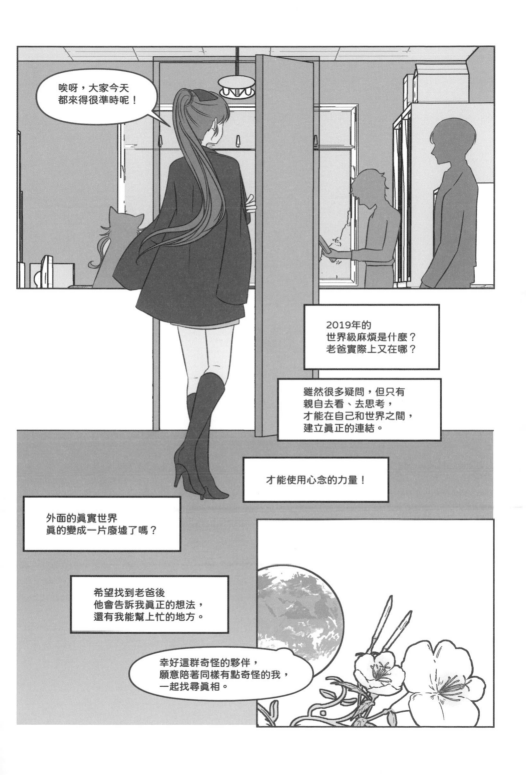

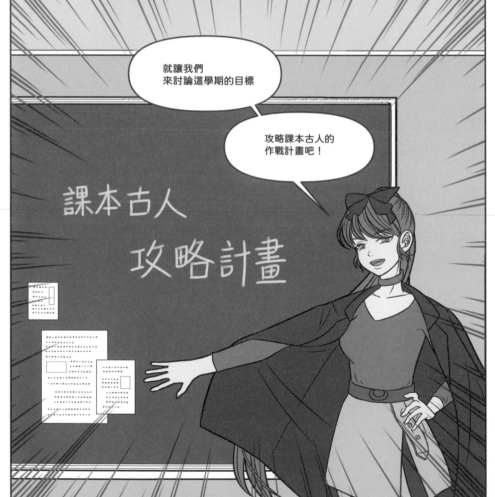

第一部完

迷漫畫 004

漫畫：Kan
原案：某狐

美術設計：Johnson
編輯助理：錢怡廷

總編輯：廖之韻
創意總監：劉定綱

法律顧問：林傳哲律師 / 昱昌律師事務所

出版：奇異果文創事業有限公司
地址：台北市大安區羅斯福路三段 193 號 7 樓
電話： (02) 23684068
傳真： (02) 23685303
網址： https://www.facebook.com/kiwifruitstudio
電子信箱：yun2305@ms61.hinet.net

總經銷：紅螞蟻圖書有限公司
地址：台北市內湖區舊宗路二段 121 巷 19 號
電話： (02) 27953656
傳真： (02) 27954100
網址：http://www.e-redant.com

印刷：永光彩色印刷股份有限公司
地址：新北市中和區建三路 9 號
電話： (02) 22237072

初版：2021 年 9 月 30 日
ISBN：978-986-95360-0-9
定價：新台幣 300 元

文化部補助　文化部
MINISTRY OF CULTURE